문영 콜렉츠 소품집

제주대학교출판부
JEJU NATIONAL UNIVERSITY PRESS

문양 콘텐츠 소품집

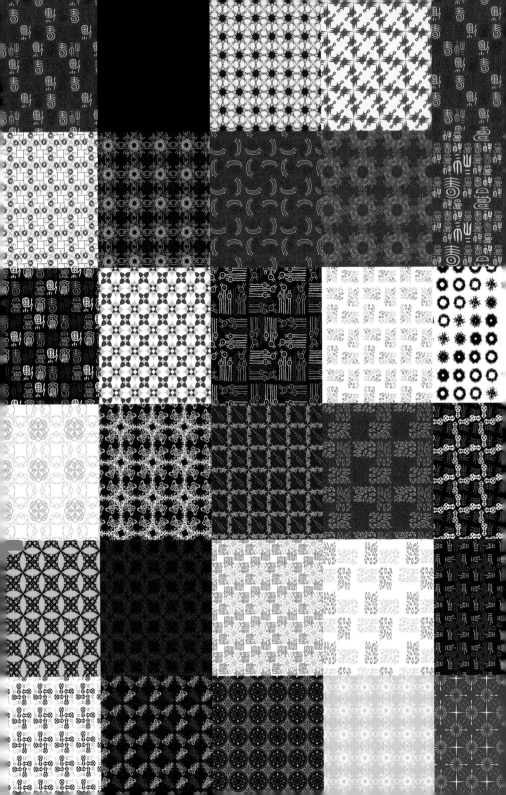

전통문화원형을 응용한 문양 콘텐츠

최근 전통문화원형의 중요성이 부각됨에 따라 문화관광부 산하의 문화콘텐츠진흥원에서 시도한 문화원형 사업의 궁극적인 목적은 전통문화 중에서 산업 소재로 활용 가능한 우리 문화의 본 모습을 찾자는 것이다. 이는 우리의 '전통문화원형'을 발굴한 후 디지털 콘텐츠화 과정을 통해 21세기 문화경쟁의 선도적 역할인 산업적 효용가치를 이끌어 내려는 의도이다. 그 이유는 문화콘텐츠산업이야말로 전통문화와 창의력을 바탕으로 무한한 시장 확대 가능성을 지닌 분야이며, 개발한 문화원형 콘텐츠를 이미지, 동영상, 소리, 2D, 3D 등 다양한 유형의 콘텐츠로 만들 수 있는 가능성이 크기 때문이다. 더욱이 최근에는 사업의 범주가 글로벌 문화원형에 까지 확대됨에 따라 제주뿐만 아니라 일부 지자체에서도 지역문화원형의 가치를 재인식할 필요성이 요구되고 있다. 이를 해결하기 위해서는 문화원형의 기초자료를 수집하여 정리한 문화코드를 각 지자체의 문화요소로 활용할 수 있는 방안을 모색하기 위해 무엇보다도 지역문화 콘텐츠 개발전략이 필요한 시점이다.

이를 계기로 제주신화와 유배문화, 제주의 자연 등의 제주라는 지역적 문화고유성과 길상문자도와 효제문자도의 의미가 독특한 문화자원 으로써의 가치가 있음은 물론 콘텐츠로의 개발이 가능한 소재임을 인식할 수 있다. 따라서 전통문화원형을 응용한 패션문화상품을 개발하기 위해 전통문화원형에서 도출한 모티브를 응용한 텍스타일 패턴 디자인을 개발 한 후 이를 디자인에 활용할 수 있는 방안을 제안한다. 이로써 문화콘텐츠 전략으로 문화소재를 활용할 수 있는 아이디어 제공은 물론 제주패션 산업의 활성화, 더 나아가 지역문화콘텐츠 사업에 도움을 줄 수 있는 방법 을 모색할 수 있으며, 궁극적으로는 전통문화의 보존 및 대중화를 도모하기

위함이다. 여기에서 우리전통문양은 우리 민족의 집단적인 가치 감정이 통념에 의해 고정되고 표상된 상징적 기호에 의해 표현된 미술이라고 할 수 있으므로, 앞으로 개발할 문양은 의식의 반영이며 정신활동의 소산임과 동시에 창조적 미화 활동의 결과라고 할 수 있다. 특히 생활미술로서의 문양은 항상 집단적인 가치 감정의 상징으로 일반화되어 왔기 때문에 인간의 염원을 담은 주술적 대상으로서의 상징적 의미나 종교적 상징성이 내포된 것이라면, 우리는 문양만 보고도 그 의미를 수용한다.

따라서 전통문양에 내포된 이상적인 삶에 대한 현실적 기원을 의탁하고 싶은 일종의 주술적 대상이라는 강한 의미를 차용하여 텍스타일 패턴디자인 개발하기 위해 먼저 전통문화원형에서 인간의 욕망과 기원을 함축시키고 그런 정서를 표현하고 전달하는 상징적 조형물로서 도출한 모티브로 문화콘텐츠를 개발하려고 한다.

텍스타일 패턴디자인을 위한 제작 도구로는 Adobe CS5 (Photoshop, Illustrator)와 텍스타일 캐드 프로그램인 TexPro를 사용하여 레이아웃(Layout) 방식을 활용하였다.

제주신화를 응용한 문양 콘텐츠 소품

제주도는 지리적·문화적 특수성으로 인해 그 내용이 독특하고 풍부할 뿐만 아니라 우리 민족의 정신세계가 다른 지역에 비해 상대적으로 변형되지 않은 채 고유한 모습으로 간직되어 왔기 때문에 제주신화야말로 문화콘텐츠의 소재로 다양하게 활용될 수 있다.

제주신화는 한국의 문헌신화에 없는 창세신화, 인류창조신화, 만물창조신화, 운명신화 등이 보존되어 왔기 때문에 매우 독특한 위상을 차지하고 있다. 그래서 제주도는 1만 8천신들이 존재하는 '신들의 고향'으로 불리는 곳으로써, 특히 무속신앙이 성행한 지역이다. 그것은 제주도가 육지와 멀리 떨어져 있어 조선조 성리학의 영향으로부터 벗어나기가 비교적 쉬웠기에 무속이 오랫동안 존재한 지역이기 때문이다. 다시 말해서 제주도는 지역적 특성상 고립되고 척박한 자연환경으로 인해 인간의 염원을 기원해주는 많은 신들이 존재할 수밖에 없었기에 제주신화의 경우 고대신화나 다른 지역의 신화와는 달리 무속신앙과의 연관성, 여신의 중요성이 부각되는 독특성을 인정받고 있다. 특히 제주신화는 염원을 기원하는 종교적 성격을 띠고 있으며, 그 염원은 보다 다양한 성격의 당(堂) 신화를 창출해냈고, 그 신앙의 주는 여성이었다. 이러한 특수성 때문에 제주신화는 향토문화재로서의 보존이 가능하였고, 제주신화가 민족문화의 원형과 정체성을 집약적으로 잘 정돈된 일종의 압축파일이라 간주되므로, 제주신화에 대한 현대적인 재해석 및 재구성의 필요성이 강조되고 있다.

자청비 신화(세경본풀이)

　　세경본풀이에 해당하는 자청비 신화는 자청비의 출생, 문도령과의 만남과 수학(修學), 사랑과 이별, 자청비의 수난과 극복, 결혼과 영웅적 활동을 통해 변란을 진압한 공적으로 신으로 좌정하는 과정을 이야기한 것으로, 우리나라 신화 중 가장 장편이라 할 수 있을 정도로 내용이 풍부하고 사건도 다양하다. 구체적으로 살펴보면, 세경본풀이는 지상의 소녀인 자청비가 천상의 문도령을 만나 결국 부부가 되어 세경(世經)이라는 농경신을 좌정한다는 이야기이다.

　　자청비는 세경본풀이의 주인공으로 삼공본풀이의 주인공 가믄장아기와 더불어 제주 산천의 정기를 이어받아 태생한 본토출신이며, 제주 여성을 대표하는 원형, 즉, 강한 생활력, 경제적 주체로서의 자부심을 지닌 강인한 여성이라는 속성을 갖추었다. 그러한 속성은 자청비가 농경신으로 좌정한 상징성이며, 제주 여성들의 강한 생활력, 경제적 주체로서의 자부심을 지닌 강인한 여성상이라고 대변할 수 있다. 또한 적극적이고 자율적인 제주 여성의 자질은 자청비가 스스로 선택해서 얻어진 시련과 고난의 역경을 이겨내는 의지로 자신의 능력을 시험하며 극복한 것에서 알 수 있다. 이러한 과정은 사랑을 성취한 후 세경신으로 좌정하는 과정 속에서 척박한 제주의 환경에서의 어려운 삶을 살아내야 했던, 그래서 강인할 수밖에 없었던 제주 여성의 삶이 자청비의 영웅적 일대기에 함축되어 있다.

　　자청비 신화의 의미는 농경기원이며, 내용은 농경과 풍농의 원리로 구성되어 있다. 즉, 자청비가 오곡종자와 메밀을 하늘로부터 가지고 왔다는 부분에서의 '곡물'은 원래 하늘, 즉, 신의 세계에 속해 있다는 인식 하에 곡물이 신성하고 존귀한 것이라는 사고가 전제된 것이다. 그리고 남녀 두 신(상세경인 문도령과 중세경인 자청비)이 각기 하늘과 땅의 존재로 설정된 것은 농경은 땅과 하늘이 함께 주관해야 한다는 인식으로, 씨앗은 땅에 심지만 햇살과 비는 하늘에서 주어야 하기 때문이다. 목축신

〈하세경인 정수남〉에 대한 내용도 함께 설명된 부분, 즉, 목축신이 되는 정수남이 자청비 집의 하인으로 설정된 것은 농업을 위해 마소가 이용되었음을 비유적으로 표현한 것이다.

제주신화에 자주 등장하는 동물로는 닭, 강아지, 거북, 소, 돼지 뱀 등 제주의 산과 바다에서 흔히 볼 수 있는 실상동물들이다. 이들의 등장과 개입은 이야기 전개에 있어서 없어서는 안 될 정도로 중요하며, 특히 역동적인 움직임을 가진 존재로서 동물이 등장하여 신과 인간을 매개하거나, 이승과 저승을 연결해주는 통로가 되기도 하고, 때로는 신의 뜻에 따라 주인공들을 돕거나 시련을 주는 시험대 역할도 한다. 자청비 신화에서 신화의 기능을 수행하기 위해 자연스럽게 등장시킨 실상동물 중에 닭, 말, 부엉이를 신화콘텐츠로 발췌하여 동물의 원형적 상징 의미와 동물에 대한 경험적 인식, 그리고 주술적 상상을 바탕으로 도출한 신화 이미지를 동물적 모티브 중심의 신화문양을 위한 텍스타일 패턴디자인 개발과정을 모티브와 패턴으로 나누었다. 즉, 문양을 이루는 기본 단위의 형태인 모티브와 모티브가 모여서 이루는 문양의 전반적인 형태인 패턴으로 문양디자인을 제시한 후 이를 근거로 신화적 의미가 함축된 패션문화 상품을 개발하여 제시한다.

　　일반적인 닭의 상징적 의미는 입신출세나 부귀, 화목을 상징
한다. 닭은 울음으로 새벽을 알리는 존재로, 어두운 것에서부터 밝은
기운을 불러들이는 역할을 한다. 닭의 밝은 기운은 신성시되어 요사스런
귀신을 물리치는 의미로 많이 사용되었기에 일반적으로 닭이 울면 새벽이
오고 새벽이 오면 귀신들이 달아난다고 하여 잡귀를 없애는 동물이라고
간주하였다. 또한 닭이 머리에 벼슬을 달고 있는 것은 관(冠)을 쓰고 있다고
하여 입신출세나 부귀공명의 의미로 여겼다. 그 외에도 문, 무, 용, 인, 신의
오덕(五德)을 갖춘 덕금(德禽)이라 하여 사랑을 받아왔다.
　　자청비 신화에서 등장한 닭(닭 울음소리)은 자청비와 문도령의
삶에서 헤어짐과 만남의 전환점을 의미하며, 더 나아가 닭이 운다는 것은
하늘과 연결된, 곧 밝음을 상징하며 이승과 저승을 연결시키는 존재라는
신화적 의미가 함축되어 있다.
　　이상과 같은 닭의 신화적 의미를 함축시켜 떠오르는 태양과
제주도의 지정학적 특성인 파도와 현무암 등의 형상화된 배경, 그리고
강조된 닭 벼슬과 날카로운 발톱 묘사를 통해 문무를 겸비한 영웅의 투지,
더 나아가 태양의 새란 이미지를 형상화한 양식형 모티브를 근거로
텍스타일 패턴디자인을 한 후 입신출세와 부귀공명이란 신화적 의미를
함축시킨 패션문화상품으로 핸드폰 케이스와 열쇠고리를 제시한다.

Repeat & Color Textile pattern design

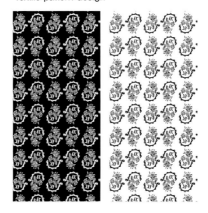

핸드폰케이스

열쇠고리

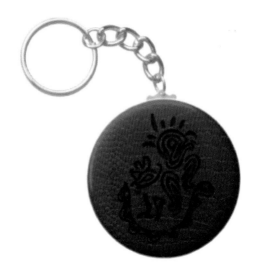

일반적인 말의 상징적 의미는 신성하고 상서로움의 상징이며, 역경의 팔괘 중에서 건괘의 상징 동물로서 하늘에 해당한다. 즉, 말은 제왕 출현의 징표로 왕권을 수호하는 신성한 동물이면서 하늘의 뜻을 전하는 동물로 여겨짐에 따라 천마(天馬)사상이 유래되어 하늘과 지상을 있는 성스러운 동물로 숭상되었다. 그래서 무덤이나 제례용품에 천마그림이나 문양이 많이 사용된 것도 천마가 영혼을 인도하는 역할을 한다는 믿음에서 나온 것이다. 특히 흰말은 신성시 되어 순결과 광명, 신성함, 위대함, 길함 등을 의미한다. 또 다른 의미로, 말은 하늘의 상징인 태양을, 태양은 남성을 의미하므로, 말은 바로 남성을 의미함을 알 수 있다. 다시 말해서 말은 강건하고 씩씩한 성질로 남성적인 동물이라 할 수 있으므로 남성을 상징하는 남성의 원리 풍속에서 나온 것이라고 할 수 있다. 무속에서의 말은 수호신. 즉, 무신(武神)으로 간주하여 마을을 지키는 서낭신이 타고 다니는 것으로, 액운이나 귀신을 물리치는 수호신이란 신앙의 대상이었다.

자청비 신화에 등장한 말은 가정에서 소나 말을 사육하였으며, 필요에 따라 언제든지 바꿀 수 있는 재물로서의 가치를 의미한다.

이상과 같은 말의 신화적 의미를 함축시켜 제주마인 조랑말에서 풍기는 강건한 남성적 이미지와 제주지상의 거친 바람 이미지를 혼합하여 동세변화에 포인트를 극대화 시킨 이미지를 형상화한 양식형 모티브를 근거로 텍스타일 패턴디자인을 한 후 강인한 남성과 의리와 충절이란 신화적 의미를 함축시킨 패션문화상품으로 iPAD 가방과 아이폰 케이스를 제시한다.

Repeat & Color Textile pattern design

아이패드 가방

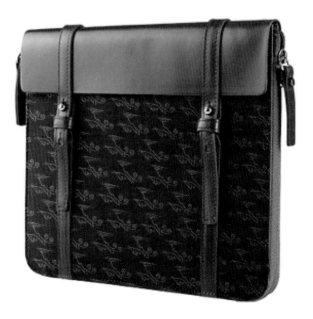

아이폰 케이스

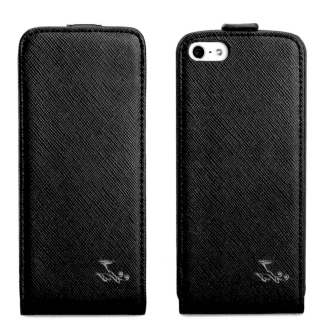

일반적인 부엉이의 상징적 의미는 장수이다. 다시 말해서 부엉이는 '고양이 얼굴을 지닌 매'라고 하여 묘두응(猫頭鷹)이라고도 하는데, 고양이 묘(猫)는 70세 노인을 뜻하는 '모(크)'자와 음이 비슷하다 하여 장수를 상징한 것이다. 그래서 관습적으로 고양이가 가지는 장수의 이미지를 담아 고희를 축하하는 그림으로 부엉이를 그리고 있다. 다른 한편, 부엉이는 야행성으로 낮에는 물체를 잘 보지 못하기 때문에, 어리석고 이해타산이 분명하지 못한 사람을 부엉이에 비견하기도 하였다. 그러나 이와 반대로 밤에 잘 보이는 부엉이의 특성상 밤에 몰래 침입하는 도둑을 잘 지킨다고 하여 부엉이나 올빼미를 부적으로 만들어 사용하기도 하였다. 서양의 경우, 부엉이는 고대 그리스시대에서는 지혜와 공예의 수호신 아테나의 친구로 지혜를 상징하고, 헤겔의 법철학에서는 지혜의 부엉이인 '미네르바 부엉이'로 간주하고 있다. 우리나라의 건국신화에서도 단군왕검이 부엉이를 체제의 아이콘으로 여겼다는 기록도 있다.

자청비 신화에서 정수남을 부엉이로 표현한 것은 어리석고 이해타산이 분명하지 못한 사람으로 비견한 것이었다.

이상과 같은 부엉이의 신화적 의미를 함축시켜 고양이 얼굴을 지닌 매의 모습으로 장수의 이미지를 표현하면서 날카로운 눈매표현을 통해 지혜로우면서 초자연적 보호자란 이미지를 형상화한 양식형 모티브를 근거로 텍스타일 패턴디자인을 한 후 장수와 초자연적 보호자란 신화적 의미를 함축시킨 패션문화상품으로 토트백과 장지갑을 제시한다.

Repeat & Color Textile pattern design

토트백

장지갑

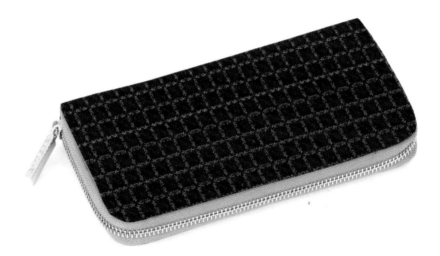

제주신화를 응용한 문양 콘텐츠 소품

서천꽃밭

무속신화(이공본풀이, 생불할망본풀이, 세경본풀이, 문전본풀이 등)에는 성스러운 꽃밭을 의미하는 서천꽃밭이 흔히 등장한다. 이 꽃밭에는 죽은 사람을 살려내는 환생꽃과 사람을 죽음에 이르게 하는 멸망꽃 등이 있다. 즉 인간의 생사가 이 꽃밭의 환생꽃과 멸망꽃의 주술력에 의하여 좌우될 수 있다는 것이다.

제주도에도 인간의 생사문제를 원론적으로 해명하기 위해 서천꽃밭이라는 특정한 신화적 공간과 주화인 생명꽃들을 독자적으로 형상화한 생불할망(혹은 삼승할망)에 관한 신화(생불할망본풀이)가 전승되고 있다.

서천꽃밭은 원래 아기 산육신인 불도신 생불할망이 처음 만들었다는 신화인 생불할망본풀이에서 시작된다. 즉, 생불할망본풀이는 멩진국따님애기(생불할망 혹은 삼승할망)가 하늘에 올라 동해용왕따님애기(구삼승할망)와의 꽃피우기 시합에서 이겨 생불신이 된 후 사람을 잉태시킬 수 있는 꽃씨를 하늘로부터 얻어 가지고 내려와 그 씨를 뿌려 서천꽃밭을 만들고 여기에 핀 꽃 중에서 생불꽃을 따가지고 다니면서 아이를 점지 · 잉태시키는데, 색깔과 방향에 따라 아이의 성별과 일생 삶의 양상이 결정된다는 이야기로, 사람의 영혼이 꽃이라는 관념과 그 영혼이 꽃이 되어 피어있는 영혼의 꽃밭, 그 꽃을 관리하면서 인간 세상에 꽃을 가져다준다는 신화이다. 이처럼 인간의 생명을 잉태시키는 것이 서천꽃밭에 있는 생불꽃이라고 한다면, 서천꽃밭이야말로 인간생명의 본원적인 공간이라는 점에서 신화적 생명공간이라 할 수 있다. 더욱이 본풀이에서 사용되고 있는 생불이라는 관용구를 살펴보면, "생불을 주다, 생불이 없다, 생불을 내리우다, 생불을 보다, 생불을 타다" 등에는 "잉태를 주다, 자식이 없다, 자식을 내려주다, 자식을 보다, 자식을 따다"란 의미가 함축되어 있다.

그러므로 생불이란 잉태 또는 자식을 의미하며, 생불꽃은 잉태 또는 자식을 의미하는 꽃이다. 특히 "생불을 탄다"란 표현은 생불꽃을

딴다는 제주도식 표현방법으로, 꽃을 따오는 것이 바로 자식의 잉태를 의미함을 알 수 있다.

단순한 은유체계로 구성된 생불꽃을 실제적인 식물체계에서 유추한 것이 바로 동백꽃이다. 이를 뒷받침해준 것은 심방(제주칠머리당 영등굿 기능보유자, 중요무형문화재 제71호인 김윤수)과의 인터뷰에서 특히 제주도가 지리적으로 동백꽃이 전 도에 피어나기 때문에 생불꽃을 대신한다고 자문해주었다. 그 외에 현재 행해지고 있는 불도맞이제의 제상에 제물 외에 생불꽃으로 동백꽃을 꽂은 사발을 두 개 올리고 굿을 시작한 것과 봉오리가 있는 동백꽃을 쌀을 넣은 사발에 동백꽃 이파리가 대여섯 개 붙은 가지를 몇 개 꽂아 놓은 것 등을 통해서도 생불꽃이 동백꽃임을 규명할 수 있었다. 생불꽃인 동백꽃의 무속신화의 주술성과 꽃의 상징적 주술성을 접목시킨 신화적 의미를 다산, 잉태, 신성과 번영, 겸손한 마음, 신중, 침착 등으로 유추하였다.

따라서 생불꽃인 동백꽃의 무속신화의 주술성과 꽃의 상징적 주술성을 접목시킨 신화적 의미를 다산, 잉태, 신성과 번영, 겸손한 마음, 신중, 침착 등의 상징적 주술성을 접목시켜 현대적 재해석을 통해 길상적 이미지로 형상화한 텍스타일 패턴디자인을 개발한 후 이를 근거로 신화적 의미가 함축된 패션문화상품을 개발하여 제시한다.

　　동백나무에 내포된 주술성은 동백나무 가지로 여자의 볼기를 치거나 동백나무 막대기로 여자의 엉덩이를 치면 그 여자는 남자아이를 잉태할 수 있다는 미신을 초래하였는데, 이것을 묘장(卯杖) 또는 묘추(卯錐)라 한다. 이와 같은 기능을 가진 막대기에 '묘(卯)' 자가 삽입된 것은 중국의 고사에서 유래되었다. 즉, 한나라시대에 관리들은 모든 재액을 막기 위하여 허리에 단단한 나무망치로 된 장식품을 차고 다녔는데, 이것을 강묘(剛卯)라고 하였다. 한나라 중반 때 미신을 이용하여 황제의 자리에 오른 왕망(王莽)은 뒤에 유수(劉秀)에게 자리를 빼앗기게 되고 유수는 광무제(光武帝)가 되었지만, 백성들은 힘으로 황제의 자리에 오른 유수를 싫어하였다. 그래서 유(劉)라는 글자를 파자(破字)하면 묘(卯), 금(金), 도(刀)의 세 글자로 구성되었기 때문에 묘자를 싫어하게 되었고, 심지어는 묘일(卯日)까지도 싫어하게 됨에 따라 묘일에는 강묘라는 망치를 허리에 차고 나쁜 액운을 물리친다는 미신이 유래되었다고 한다.

　　　이와 같이 동백나무로 만들어진 망치에는 액운을 쫓기도 하고 그릇된 것을 깨뜨리고자 하는 염원이 담겼을 뿐만 아니라 다른 한편으로는 여자의 엉덩이를 쳐서 남자 아이를 낳게 하는 연장으로 쓰이기도 하였다는 주술적 의미를 형상화하기 위해 줄기가 달린 실제적인 동백꽃의 원형을 그대로 추출하고 흑백 톤으로 단순화하여 디자인한 양식형 모티브를 근거로 텍스타일 패턴디자인을 한 후 잉태와 액운을 쫓는다는 신화적 의미를 함축시킨 패션문화상품으로 스카프와 토트백을 제시한다.

Repeat & Color Textile pattern design

스카프

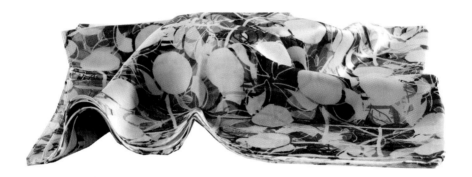

토트백

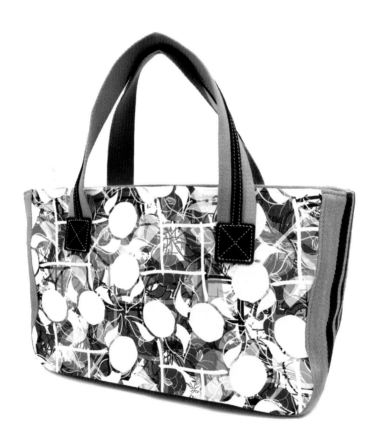

　　동백나무는 많은 열매를 맺는 까닭에 다자다남, 다산을 상징한
주술적 의미를 형상화하기 위해 꽃의 생식기간에 꽃의 중심을 이룬 동백꽃
의 꽃술 이미지를 선으로 단순화하여 디자인한 양식형 모티브를 근거로
텍스타일 패턴디자인을 한 후 다산, 특히 다자다남(多子多男)의 신화적
의미를 함축 시킨 패션문화상품으로 스카프와 서류가방을 제시한다.

Repeat & Color　　　Textile pattern design

스카프

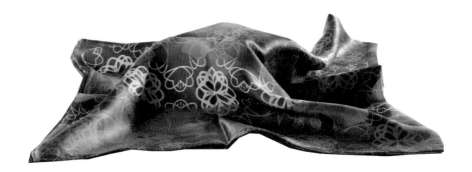

가방

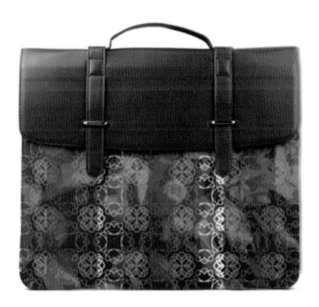

　　동백꽃의 상징적 의미인 신성과 번영의 의미를 형상화하기 위해 활짝 핀 동백꽃의 이미지와 진녹색 동백나무 가지도 동백처럼 오래 살고 동백의 푸르름처럼 변하지 않는 이미지를 곡선 분위기의 면으로 단순화하여 디자인한 양식형 모티브를 근거로 텍스타일 패턴디자인을 한 후 신성과 번영의 신화적 의미를 함축시킨 패션문화상품으로 에이프런과 피크닉 가방을 제시한다.

디자인 출원 30-2013-0011154

Repeat & Color

Textile pattern design

피크닉 가방

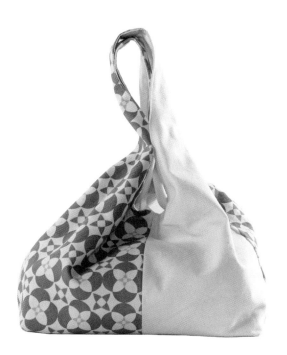

에이프런

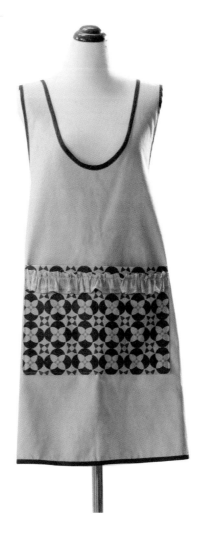

제주신화를 응용한 문양 콘텐츠 소품

기메

　　제주 무속신화에는 타 지역에서는 찾아볼 수 없는 창세의 원리와 의식기원의 내용을 담고 있음은 물론 열두거리 큰굿의 구조적 원형을 간직하고 있어 문학적·문화사적 가치를 인정받고 있다. 또한, 제주 칠머리당 영등굿이 세계무형문화유산으로 등재되면서 제주의 무속신화에 대한 국내외의 관심이 증폭됨에 따라 전통문화원형과 관련된 콘텐츠 및 스토리텔링의 개발을 위한 소재로서 제주신화의 가치가 부각되고 있다.

　　한 예로 제주무속신화의 한 소재로서 무속의례를 들 수 있다. 그 중 무속의례에 사용하는 무구에는 무복과 무악기, 칼, 작두, 부채, 방울과 종이로 만든 종이무구가 있다. 특히 종이무구는 백지, 창호지, 한지 등을 이용한 무구로서 지역에 따라 형태가 상이하고 다양한 명칭이 있다. 제주 지역에서는 신체, 창살, 깃발의 형태로서 기메(Gime), 기메기전, 기메전지 라고 한다. 즉, 기메는 제주도 지역의 굿에 사용하는 종이무구로서 종이를 다양하게 접어 오려낸 것으로, 제청에 설치하거나 직접 의례에 사용하기 위하여 만든 신의 형상이다. 그러나 신체(神體)뿐만 아니라, 깃발, 창살, 꽃 등의 형태를 띠는 것 모두를 기메라고 한다. 현재 기메의 어원은 알 수 없으나 '기'는 깃발을 의미하고, '메'는 모양을 의미한다.

　　종이무구들은 모양과 색상이 아름다워서 장식적으로 사용되고 있지만, 무엇보다도 신이 하강하는 통로이며 신을 가장 먼저 접하는 대상 이고 신 자체가 되기도 한다. 따라서 종이무구는 의미와 신성이 부여된 신화소로서 정신문화를 윤택하게 할 뿐만 아니라, 선과 면 그리고 색채의 조형적 요소가 조화롭게 어우러진 예술품으로서의 가치를 지니고 있다. 그럼에도 불구하고, 종이무구는 제작자가 심방 또는 소미에 한정되므로 독특한 존재조건이 있으며, 제작에 있어 고도의 숙련된 기술을 필요로 하며, 의례가 끝난 후 바로 소각되는 특성으로 인해서 유물의 보존 및 전승 에 어려움이 있다. 최근에는 제주 기메의 대중화와 조형적 특성을 예술로 승화시키기 위하여 김윤수 심방의 기메전시회와 양창보 심방의 기메 전시

회가 개최되기도 하였다.

　　　그러므로 기메의 이러한 조형 특성의 예술적 표현기법을 활용함으로써 무형문화유산의 원형보존과 대중화 활성방안의 또다른 접근방법이 될 수 있으리라 사려된다.

　　　따라서 기메를 　응용하여 도출된 신화적 문양 콘텐츠를 바탕으로 하여 패션문화상품에 활용할 수 있는 적합한 텍스타일 패턴 디자인을 개발함으로서 지역문화를 대표하는 문화상품은 물론 행운과 행복을 함축시킨 감성문화상품 개발에도 활용할 수 있으리라 본다.

　　　살장은 신이 좌정하는 당클을 가리기 위한 것으로, 살장의 구멍
은 문을 의미한다. 살장에 대한 내력은 무조신(巫祖神)의 이야기인 초공본
풀이에서 유래한다.

　　　신화에서의 살장은 노가단풍 · 지멩왕아기씨를 현실적 공간과
신성한 공간을 구분하는 문이며, 그 공간은 아무나 갇힐 수 있는 공간이
아니며 문을 열거나 잠글 때도 신성한 능력이 요구된다.

　　　이상과 같은 살장의 신의 가호, 수호인 신화적 의미를 접목시켜
현대적 재해석을 통해 집으로 들어오는 나쁜 기운들을 차단하고 근심과
걱정이 없는 평화롭고 화목한 가정을 이룰 수 있게 해주는 길상적 이미지로
형상화한 텍스타일 패턴디자인을 개발한 후 이를 근거로 신화적 의미가
함축된 패션문화상품으로 스카프와 우산을 개발하여 제시한다.

디자인 출원 30-2013-0011150

Repeat & Color　　　Textile pattern design

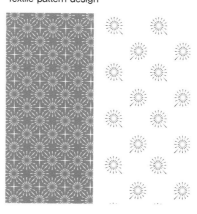

스카프

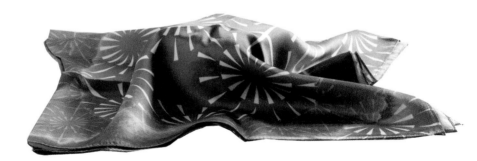

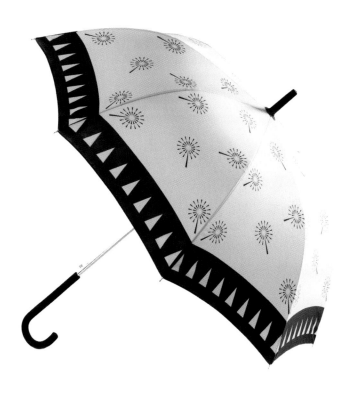

디자인 출원 30-2013-0011148, 30-2013-0011149

성주풀이는 새집을 지은 이가 가옥의 신인 성주를 모시고 무사 안녕을 비는 건축의례로서 굿의 규모는 작은 굿에 속하지만, 성줏기와 성주꽃 기메가 필요하다(Hyeon, 2008).

성주꽃은 제주 무속의례에 사용되는 기메 중에서 유일한 꽃 형태이다. 이러한 성주꽃에의 느낌을 음양으로 단순화하여 모티브로 도출하였다. 한가지는 기본 모티브에서 원안의 꽃잎모양을 반전시켜 중앙에 배치한 후 각 모서리에 성주꽃 문양의 1/4의 부분을 배치함으로써 기본 반복단위로 재구성하였다. 이 리피트 단위를 네모 모양의 단순 반복 형태로 재배치한 패턴으로 전개하였다. 또 한가지는 기본 모티브에서 원 안의 꽃잎 모양을 반전시켜 중앙에 배치한 후 상하좌우 각 방향으로 성주꽃 모티브를 1/2로 나눈 부분을 배치함으로써 기본 반복 단위로 재구성하였다. 이 리피트 단위를 전체적으로 45° 각도로 회전하여 재배치한 패턴으로 전개하였다.

이 문양의 개발목적은 가족 구성원의 성공, 행복, 평화로운 삶의 영위를 위함이며, 이를 위해 신화적 문양으로 성주신을 상징하는 성주꽃을 응용하여 문양에 안거(安居)와 무사 안녕을 기원하는 신화적 의미를 함축시켰다.

Repeat & Color Textile pattern design

가방 & 파우치

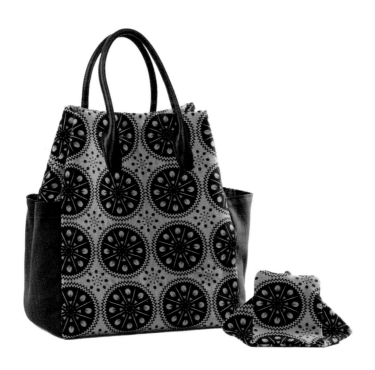

조왕기는 부엌 출입문의 위쪽에 달아매는 것으로 부엌을 차지한 조왕신을 상징하며 신의 형상을 매우 구체적으로 표현한 신체 형상이다. 김윤수 선생의 인터뷰에 의하면, 조왕기에는 머리카락이 구체적으로 표현되고 있는데, 이는 제주 여성들이 수건을 쓰고 있는 형태를 묘사한 것으로, 여성 신임을 구별할 수 있는 특징이라고 하였다.

이러한 조왕기의 기메 문양 형태를 그대로 차용하여 모티브화하여, 한가지는 모티브를 상하좌우와 각방향의 45° 각도 부분으로 대칭되게 배치하여 기본 반복 단위(one repeat)로 재구성하였다. 리피트 단위는 네모 모양의 단순 반복 형태로 재배치한 패턴으로 전개하였다. 또 한가지는 네모 모양의 각 모서리부분에 모티브를 배치하여 대칭으로 마주보는 기본 반복 단위로 재구성하였다. 전체적으로 네 개의 리피트 단위가 모여 꽃잎 모양을 이루는 형태로 재배치한 패턴으로 전개하였다.

이 문양의 개발 목적은 집안의 평화를 기원하기 위함이며, 이를 위해 신화적 문양에 어머니의 따뜻한 마음과 보살핌, 안거와 평안의 신화적 의미를 함축시켰다.

Repeat & Color Textile pattern design

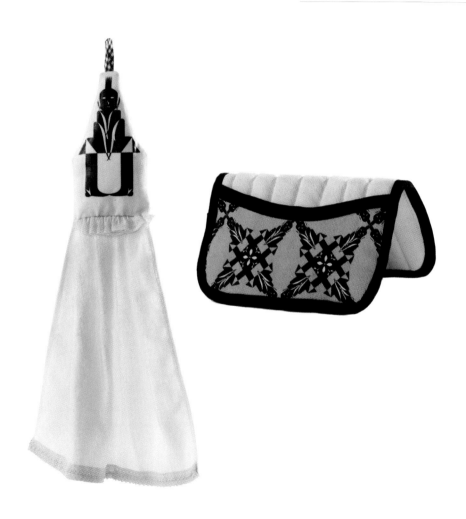

불도맞이는 기자(祈子)를 기원하는 제차로 칠원성군송낙와 삼불도송낙, 철쭉대 기메가 사용되며, 생화(生花)로는 동백꽃과 띠와 대나무잎을 엮어 만든 악심꽃이 사용된다. 여기에서 철쭉대는 산육신인 삼승 할망이 짚고 다니다는 지팡이를 말하며, 대나무에 종이를 오려 묶은 형태 이다. 묶어 맨 종이는 삼승할망의 땀수건을 의미하며 예전에는 빨간 명주 실이 사용되기도 하였다.

철쭉대에 대한 내력은 삼승할망본풀이에 유래한다. 현용준이 채록한 삼승할망본풀이를 살펴보면, 삼승할망은 아기를 잉태 시키고 출산 시키며 키워 주는 신이며, 불도맞이 굿에서 심방은 철쭉대를 짚고 걸으면서 삼승할망의 역할을 한다. 여기에서 철쭉대는 심방이 삼승할망으로 역할이 전환되었음을 알려주는 하나의 증표라고 할 수 있다. 이러한 삼승할망의 증표인 철쭉대를 단순화하여 모티브로 도출하였다. 한가지는 기본 모티브 를 상하좌우 대칭으로 배치함으로써 기본 반복 단위로 재구성 하였다. 이 리피트 단위를 상하좌우 45° 각도로 재배치한 패턴으로 전개하였다. 또한가지는 기본모티브를 상하좌우 대칭으로 배치한 후 45° 각도로 회전하여 네모모양의 기본 반복 단위로 재구성하였다. 이 기본 리피트 단위를 다이아몬드 모양의 반복 형태로 재배치한 패턴으로 전개하였다.

이 문양의 개발 목적은 자손번성을 기원하기 위함이며, 이를 위해 철쭉대 문양에 아이를 잉태하게 하는 신화적 의미와 자손번성, 아이들의 질병 방지와 건강의 신화적 의미를 함축시켰다.

Repeat & Color

Textile pattern design

모자

제주 이미지를 응용한 문양 콘텐츠 소품

제주자연

제주도는 2002년 생물권보전지역(한라산국립공원, 영천 · 효돈천, 문섬 · 범섬 · 섶섬 일대) 지정, 2007년 세계자연유산(한라산천연보호구역, 성산일출봉, 거문오름용암동굴계) 등재, 2010년 세계지질공원(한라산 · 성산일출봉 · 만장굴 · 수월봉 등 도내 9개 지질명소) 인증 등 유네스코 자연환경 분야 3관왕을 달성했다.

이렇듯 제주의 자연은 국내뿐만 아니라 세계적으로도 인정받고 있는 실제적인 문화원형으로서, 이를 활용한 다양한 콘텐츠화 및 스토리텔링이 이루어지고 있다.

따라서, 이러한 제주의 자연중 가장 제주를 대표할 수 있는 자연의 이미지를 시각적 도출을 통해 패턴디자인 개발에 활용함으로써 궁극적으로 다양한 문화상품 개발에 응용할 수 있다.

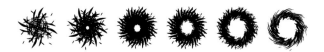

제주자연의 모습인 바람의 변화무쌍함과 성게의 모습을 차용하여 이미지화하여 문양으로 개발하였다.

이 문양의 개발 목적은 사면이 바다를 접하고 있는 지정학적 특성상 사시사철 바람과 마주할 수 밖에 없는 제주의 자연현상을 시각적으로 표현함과 아울러 제주 특산물인 성게의 외형과도 유사한 형태로 모티브화하여 표현함으로써 제주의 특징을 간접적으로 접할 수 있는 패턴디자인을 개발하고자 하였다.

다양한 바람의 형태와 다양한 성게의 형태를 단순화, 이미지화하여 이를 반복배열함으로서 동적인 느낌을 부여하고, 이를 통해 제주자연을 느낄 수 있도록 하였다.

디자인 출원 30-0651530

Repeat & Color　　**Textile pattern design**

방석

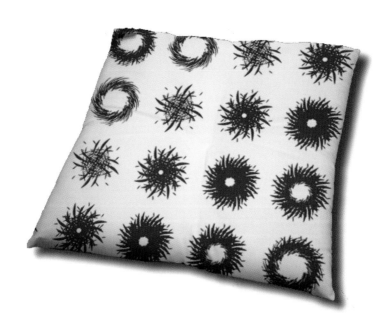

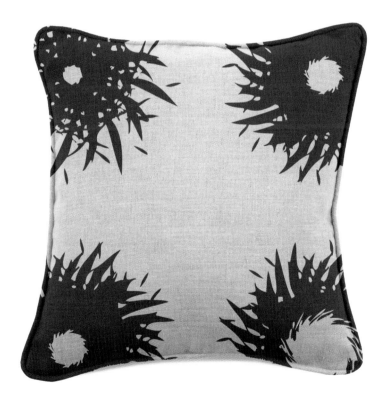

제주 이미지를 응용한 문양 콘텐츠 소품

추사 김정희 전각

제주도는 지정학적 특성에 의해 형성된 제주유배문화를 대표적인 역사문화자원으로 활용한 다양한 콘텐츠 개발이 활발히 시도되고 있어, 제주유배시기의 추사 김정희 전각의 예술적 가치를 부각시키고 좀 더 친근감을 유도하기 위해 전각의 조형성을 응용한 패션상품을 개발, 제시하고자 하였다.

이를 위해 제주유배시기의 추사 김정희 전각의 조형적 특성을 가장 잘 표현해줄 수 있는 방법으로 바로 캘리그래피적 표현특성을 활용하여 캘리그래피의 6가지 표현 특성(주목성·상징성, 즉흥성·일회성, 율동성·음악성, 심미성·조형성, 추상성·회화성, 표현의 적합성)을 활용하여 전각의 조형성을 응용한 텍스타일 패턴 디자인 개발 및 상품을 제작하였다.

　　추사 김정희 전각의 조형적 특성인 절주성을 텍스타일 디자인에 활용하기 위한 방법으로 리듬감, 추상적, 조화와 통일의 조형적 특징이 함축된 모티브 디자인을 개발하였다.

　　추사 김정희 전각들 중 절주성의 조형성을 보이는 전각원본들은 전반적으로 여백을 많이 드러내고 있으며 율동감 있는 곡선으로 강한 듯 섬세한 표현으로 양각되어 있다. 이 전각원본은 리듬감의 조형적 특성이 잘 나타난 것으로, 리듬감 있는 곡선으로 날카로운 듯 섬세한 표현으로 양각되어 있다. 다시 말해서 리듬감의 조형적 특성은 캘리그래피의 표현 방법 중 선(線) 표현에 의해 인간의 심장박동과 동작을 표현하는 고정된 음악과 유사한 서예의 유동미(流動美티)를 통한 유연성을 캘리그래피적 표현적 특성인 율동성과 음악성으로 유추하였다.

　　이를 근거로 모티브 디자인을 도출하였고, 도출된 모티브 디자인을 활용하여 패턴화하기 위해 텍스타일 패턴디자인의 표현기법 중 건축적 형태로서 부드러움과 율동감을 표현해 줄 수 있는 오지 배열형식을 이용하여 디자인 방향을 제시하였다. 즉, 리듬감의 조형성을 표현한 모티브 디자인은 전각 원본의 글자 중 우측 상단의 글자 모양을 그대로 표현함으로써 선적인 느낌을 최대한 살리면서 리듬감 있는 곡선 형태를 유지시켜 기본 반복 단위(one repeat)로 재배열하였다.

Repeat & Color　　　　Textile pattern design

토트백 & 동전지갑

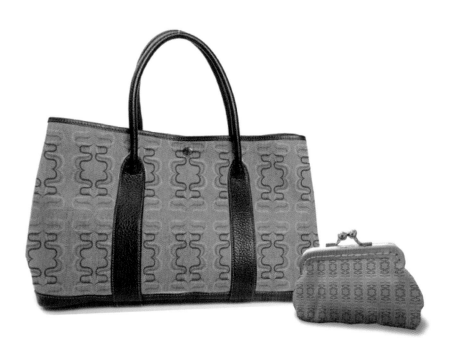

추사 김정희 전각의 조형적 특성인 절제성을 텍스타일 디자인에 활용하기 위한 방법으로 절제와 한도·단정함·강함과 섬세함·간결함의 미가 함축된 모티브 디자인을 개발하였다.

추사 김정희 전각들 중 절제성의 조형성을 보이는 전각 원본들은 전반적으로 음각과 양각의 절제와 한도가 잘 드러나며, 이를 통해 강함과 섬세함이 잘 조화되고, 직선적 단정함으로 보여진다. 이 전각 원본은 강함과 섬세함의 조형적 특성이 잘 나타난 것으로, 선 표현이 굵기 차이에 따라 강함과 섬세함의 어울림이 잘 표현되어 있다. 다시 말해서 강함과 섬세함의 조형적 특성은 캘리그래피의 표현방법 중 선 표현에 의한 글자 형태의 감정표현과 선과 형에 의한 조형적 형태의 추상성을 캘리그래피의 표현적 특성인 심미성과 조형성으로 유추하였다.

이를 근거로 모티브 디자인을 도출하였고, 도출된 모티브 디자인을 활용하여 패턴화하기 위해 텍스타일 패턴디자인의 표현기법 중 상하좌우의 높낮이 변화에 의해 어긋난 배열을 통해 비고정적 멋스러움을 표현해 줄 수 있는 하프드롭 배열형식을 이용하여 디자인 방향을 제시하였다. 즉, 강함과 섬세함의 조형적 특성을 표현한 모티브 디자인은 전각 원본의 글자 중 중앙의 나무목(木)자 모양을 있는 그대로 표현함과 동시에 변형시켜 기본 반복 단위로 재배열하였다.

Repeat & Color

Textile pattern design

테이블보

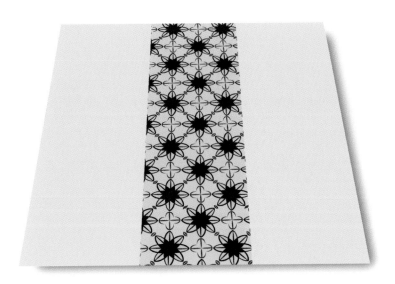

러너

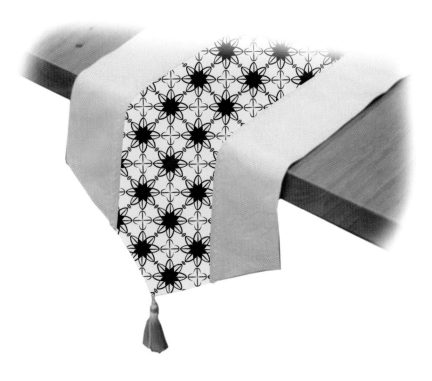

　　　추사 김정희 전각의 조형적 특성인 구상성을 텍스타일 디자인에 활용하기 위한 방법으로 현실적·구체적·직선적인 미가 함축된 모티브 디자인을 개발하였다.

　　　추사 김정희 전각들 중 구상성의 조형성을 보이는 전각 원본들은 전반적으로 글자 자체를 읽을 수 있게 사실적이고 구체적으로 표현되어 있으며, 직선적인 느낌은 단단함이 함축되어져 있는 듯 양각되어 있다. 이 전각 원본은 사실적인 조형적 특성이 잘 나타난 것으로, 글자 본연의 모습을 그대로 보여줌으로써 가독성을 잘 보여준다. 다시 말해서 사실적인 조형적 특성은 캘리그래피의 표현방법 중 효과적인 상징을 통해 연상을 이끌어내는 특징을 캘리그래피의 표현적 특성인 주목성과 상징성으로 유추하였다.

　　　이를 근거로 모티브 디자인을 도출하였고, 도출된 모티브 디자인을 활용하여 패턴화하기 위해 텍스타일 패턴 디자인의 표현기법 중 여백의 활용하여 시선의 분산 또는 중을 이끌어내는 집중구성형식을 이용하여 디자인 방향을 제시하였다. 즉, 사실적인 조형적 특성을 표현한 모티브 디자인은 전각 원본의 4등분된 글자들 중 우측 상단의 '숲'자를 사실적으로 알아볼 수 있게 그대로 표현함과 동시에 변형시켜 기본 반복 단위(one repeat)로 재배열하였다.

Repeat & Color　　　　Textile pattern design

넥타이

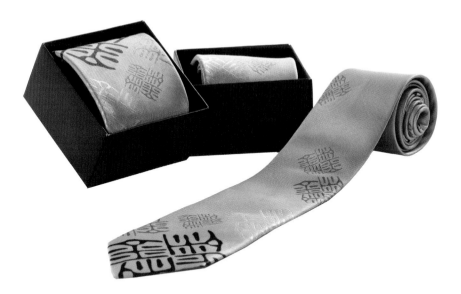

문자도 문화원형을 응용한 문양 콘텐츠 소품

길상문자도

문자도는 글자의 의미와 관련 있는 설화 및 고사 등의 내용을 상징하고 있는 문양을 글자 속에 그려 넣어 서체를 구성하는 문자그림으로 글자와 그림을 결합시킨 형태이다. 즉 한자를 소재로 회화화, 도안화한 문자도에서 보이는 글자에는 각 글자의 의미와 관계있는 이야기, 의인화된 사물 등이 표현되어 있다.

문자도는 주제에 따라 벽사의 상징성을 지닌 벽사문자도, 길상의 의미를 지닌 수복강령 등과 같은 문자를 그린 길상문자도, 효제충신 예의염치의 여덟 글자를 파노라마 형식으로 전개한 효제문자도로 구분할 수 있다.

길상문자도는 사람의 마음속에 잠재된 염원과 꿈을 획이나 글씨로 구체화시킨 그림으로 여기에 사용된 길상의 의미를 지닌 문자로는 수(壽), 복(福), 강(康), 령(寧), 정(貞), 부(富), 귀(貴), 희(囍) 등이 있다. 즉 장수, 복, 온화함, 편안함, 절개, 재물, 귀한 신분 등의 함축적인 의미를 넣어서 대부분 족자나 병풍으로 만들어 복을 기원하기 위해 장식한 것으로 주술적인 기능과 장식적인 기능을 함께 가지고 있는 문자도이다.

길상문자도에서 가장 많이 발견할 수 있는 문자인 수, 복자를 도출하여 길상성을 강조한 모티브를 개발하여 텍스타일 패턴 디자인을 완성한 후 이를 응용하여 제작한 패션문화상품을 제시하고자 한다.

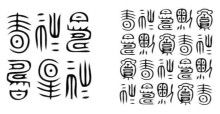

　　소망이나 기원하는 뜻을 직접적으로 문자로 표현한 〈길상
문자도〉에 사용된 수(壽), 복(福)문자 등과 오방색 및 오간색을 응용하여
개발한 텍스타일 패턴이다.
　　즉 길상문자도는 수복강령 등의 문자를 직접 그림과 같이 그려
장식하거나 길상이나 벽사의 상징성을 표현했기 때문에 한 글자내의
획마다 다른 오방색 및 오간색을 사용하여 마치 색동옷을 입힌 것 같은
독특함을 느낄 수 있는 조형특성을 응용하여 개발한 패턴이다.

Repeat & Color　　　　Textile pattern design

토트백

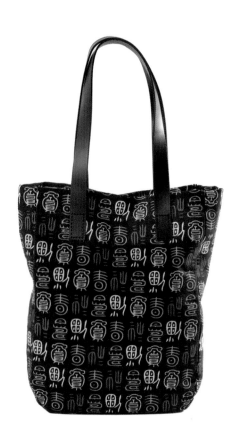

스카프, 파우치, 동전지갑
명함지갑

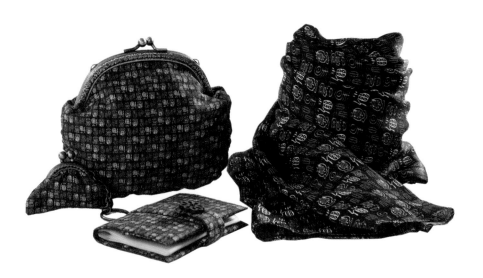

쿠션 & 방석

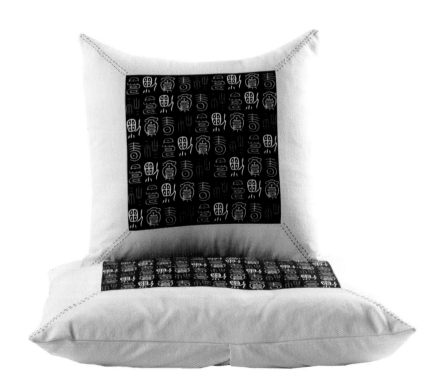

소망이나 기원하는 뜻을 직접적으로 문자로 표현한 〈길상문자도〉에 사용된 수(壽)문자를 응용하여 개발한 텍스타일 패턴이다.

즉 길상문자도의 문양에 나타난 조형특성 중 수·복 등의 문자만 단독으로 사용하여 문자가 마치 조형적 아름다움을 갖춘 하나의 문양인 것처럼 표현한 예가 있는데 여기서는 '수'자를 이와같은 조형특성을 응용하여 모티브를 개발하였다.

패턴은 '수'자를 다소 변형시킨 후 상하좌우 네방향으로 반복배치하면서 완성했다.

Repeat & Color

Textile pattern design

토트백

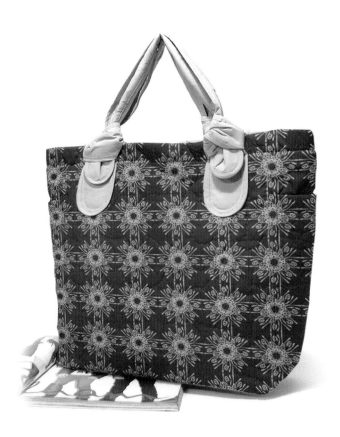

파우치

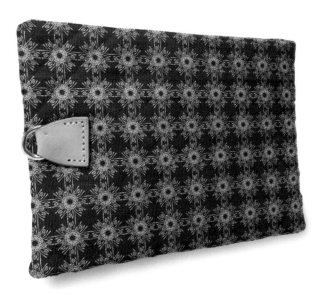

　　소망이나 기원하는 뜻을 직접적으로 문자로 표현한 〈길상
문자도〉에 사용된 복(福)문자를 응용하여 개발한 텍스타일 패턴이다.
　　길상문자도의 서체의 조형특성에는 글자를 표현할 때 획의
일부에 그림을 넣어 눈의 즐거움을 느끼도록 표현한 예가 있다.
　　즉 자연에서 흔히 볼 수 있는 나무, 구름, 꽃, 새 등의 자연문양
을 부분적으로 표현한 경우가 있는데 여기서는 자획의 일부를 표주박의
모양으로 표현했다. 이를 상하좌우로 대칭되게 배치하여 단순반복되게
패턴화 시켰다.

Repeat & Color　　　Textile pattern design

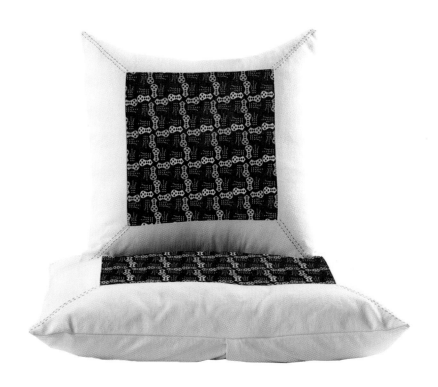

소망이나 기원하는 뜻을 직접적으로 문자로 표현한 〈길상 문자도〉에 사용된 복(福)문자를 응용하여 개발한 모티브와 이를 패턴화 시킨 것이다.

문양만 단독으로 사용하여 하나의 문양으로 재구성한 것으로 이러한 문자가 문양으로 표현된 경우는 모두 다른 형태로 재구성하여 문자자체의 딱딱하고 단조로운 이미지를 없앤 점이 특징이다.

Repeat & Color

Textile pattern design

토트백

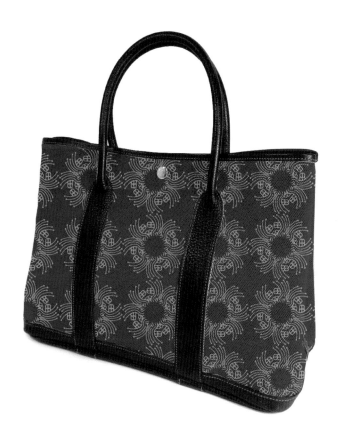

파우치

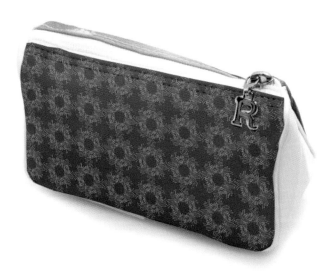

　　　소망이나 기원하는 뜻을 직접적으로 문자로 표현한 〈길상
문자도〉에 사용된 수(壽)문자를 응용하여 개발한 텍스타일 패턴이다.
　　　문양만 단독으로 사용하여 하나의 문양으로 표현한 것으로
이러한 문자가 문양으로 표현된 경우는 모두 다른 형태로 재구성하여 문자
자체의 딱딱하고 단조로운 이미지를 없앤 점이 특징이다.
　　　모티브의 윗부분이 서로 마주보도록 상하좌우로 복사한 후
이를 다시 상하좌우 대칭되게 반복배열하여 패턴화 시켰다.

Repeat & Color　　　　Textile pattern design

토트백

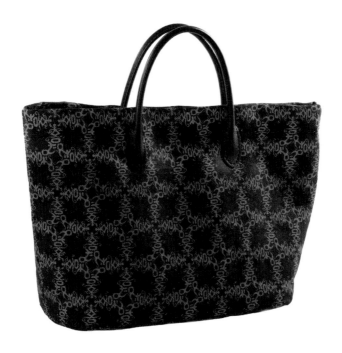

스카프

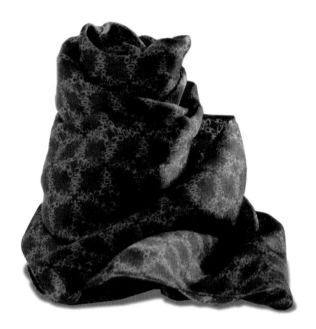

넥타이

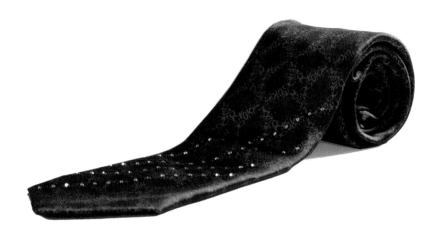

　　〈길상문자도〉의 문자 중 새 머리의 특징을 묘사한 복(福)문자를
응용하여 개발한 텍스타일 패턴이다. 동물문, 식물문, 자연문 등을 한 문자
안에 크기를 축소하거나 문양의 가장 큰 특징을 부분적으로 그려 넣거나
전체적으로 재구성하여 단순한 문자가 아닌 또 다른 작품 같은 예술성이
느껴지도록 재배열한 예가 있는데 이 조형성을 응용하여 개발한 패턴이다.

Repeat & Color　　　Textile pattern design

에이프런

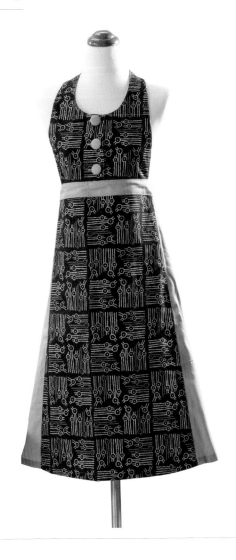

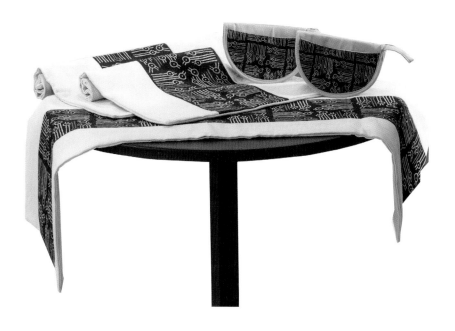

파우치, 동전지갑, 명함지갑

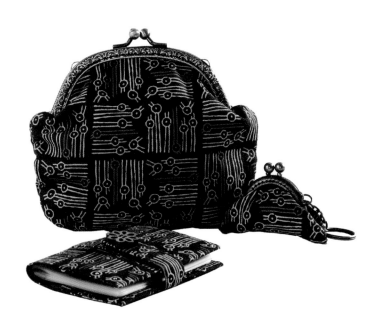

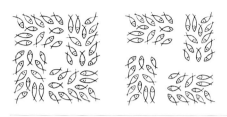

〈길상문자도〉의 문자 중 물고기를 축소해 묘사한 수(壽)문자와
오방색를 응용하여 개발한 텍스타일 패턴이다. 길상문자도의 문양의
조형성을 보면 동물문, 식물문, 자연문 등을 한 문자 안에 크기를
축소하거나 문양의 가장 큰 특징을 부분적으로 그려 넣거나 전체적으로
재구성하여 단순한 문자가 아닌 또 다른 작품 같은 예술성이 느껴지도록
재배열한 예가 있는데 이 조형성을 응용하여 개발한 패턴이다.

Repeat & Color Textile pattern design

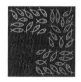

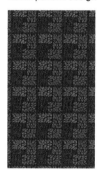

러너 & 매트

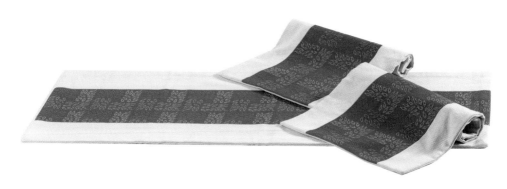

문자도 문화원형을 응용한 문양 콘텐츠 소품

효제문자도

 효제문자도는 유교의 도덕 강령이며 선비들의 덕목지침이기도 한 효(孝), 제(悌), 충(忠), 신(信), 예(禮), 의(義), 염(廉), 치(恥) 즉 부모님에 대한 효도, 형제와 이웃에 대한 우애, 나라에 대한 충성, 서로에 대한 믿음, 예절, 의리, 청렴, 부끄러움을 아는 것 등 유교적 윤리관을 압축시킨 여덟 글자를 한 글자씩 나누어 각 폭에 관련 설화에 나오는 상징물과 함께 8폭의 병풍으로 파노라마식으로 꾸민 것이다. 즉 각각의 문자 그림에는 이들 덕목이 지니고 있는 의미나 관련된 일화, 고사, 혹은 일화와 관련하여 상징성이 부여된 기물이나 동식물이 글자 획의 일부를 구성하거나 문자 내부 혹은 외부에 함께 그려져 있다.

 효제문자도의 효, 제, 충, 신, 예, 의, 염, 치의 여덟 글자 중 가장 첫 번째 덕목으로 나오는 효 문자를 도출하여 모티브 및 텍스타일 패턴 디자인을 개발하고 이를 사용하여 제작한 패션상품을 제시하고자 한다.

효자도에는 잉어, 죽순, 거문고, 부채, 귤 등의 문양과 함께
표현되는데 모두 부모에 대한 효도를 상징하는 문양이다. 이 문자도를
응용한 패턴은 적, 청황색의 유색을 중심으로 적, 청색의 조화와 적색과
황색의 상생관계의 배색을 강조하며 중앙을 중심으로 사각형의 각 모서리
방향으로 모티브를 90° 씩 반복 배치하여 리피트를 제작하고 다이아몬드
전개방법으로 패턴화 하였다.

Repeat & Color Textile pattern design

어린이용 에이프런

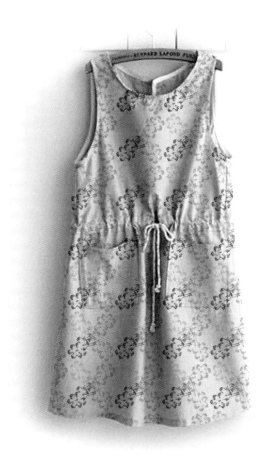

　　　제주 문자도에 흔히 사용된 표현기법 중 새머리모양기법을
응용하여 개발한 패턴이다. 새머리모양 기법은 자획 끝을 눈과 부리가
분명하게 보이는 새머리모양으로 표현한 기법으로 동북아시아의 습속인
조류숭배사상에서 기인한 것으로 생각된다. 조류숭배사상은 죽은 자의
영혼을 타계로 운반하는 수단이 조류라고 믿어 조류를 신성시하고 숭배
하는 사상이다. 만팔천신이 존재한다고 믿었던 제주지역에서는 태양에
세발 까마귀가 존재하며 이를 태양새라고 믿어 숭상한 기록이 있으므로
효제문자도에서도 글자 획의 끝부분을 새의 머리모양 즉 새을(乙)자로
표현했던 것 또한 조류숭배사상과 관련있을 것으로 생각된다.
　　　모티브의 밑쪽 부분을 부분적으로 활용하여 상하좌우 네방향
으로 반복배치함으로써 패턴화 시켰다.

Repeat & Color　　　　Textile pattern design

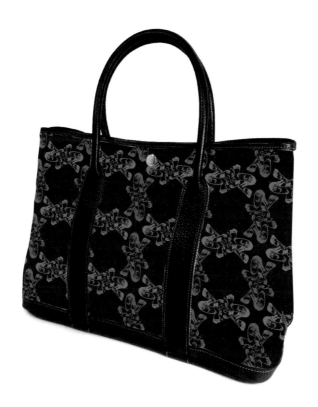

효제문자도에는 다양한 표현기법을 볼 수 있는데 문자 가장
자리를 활활 타오르는 불꽃모양의 곡선으로 처리하여 글씨를 더욱 뚜렷
하게 보이도록 강조한 경우도 있는데 이를 활용하여 개발한 모티브 및
패턴이다.

모티브의 윗쪽부분을 부분적으로 활용하여 상하좌우 네방향
으로 반복배치하여 단순반복함으로써 패턴화하였다.

Repeat & Color Textile pattern design

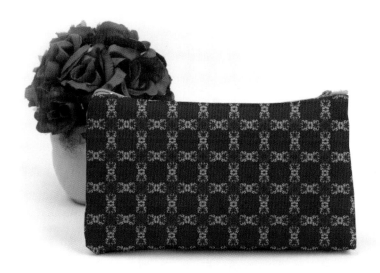

　　제주 효제문자도에 흔히 사용된 비백기법을 응용하여 개발한 패턴이다. 비백기법은　비백서체를 모방하여 문자내부를 얇은 점선으로 그려 표현했으며 점획이 새까맣게 씌어지지 않고 마치 비로 쓴 것처럼 붓끝이 갈라진 느낌으로 표현된 것이다.

　　효제문자도에 나타난 비백서체는 전형적인 비백서체 즉 큰 붓을 사용하여 붓끝이 갈라지도록 마치 빗자루로 쓸고 지나간 것 같은 형태로 씌어지는 것과 변형된 비백서체 즉 한번에 글씨를 써내려 가는 것이 아니라 문자를 먼저 쓴 후 문자 내부를 가는 점선으로 가득 채운 듯이 표현한 서체이다.

Repeat & Color　　　Textile pattern design

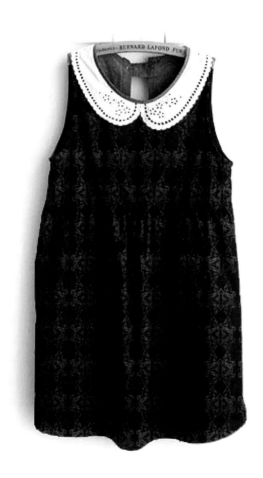

효제문자도에는 문자도에 담긴 교훈만큼이나 다양한 서체로 표현했는데 비백서체, 예서체, 해서체, 행서체 등의 형태를 찾을수 있다.

본 패턴은 효자를 90°씩 회전하여 작은 모티브를 완성하고 이것을 사각형의 각 모서리부분에 배치하여 1리피트의 모티브를 완성한 후 사방 연속 배열하여 패턴화했다. 완성된 1리피트 모티브 안에 만들어진 네 개의 작은 모티브는 각각 조화를 이룰 수 있는 4개의 다른 색상으로 배열하였다.

Repeat & Color

Textile pattern design

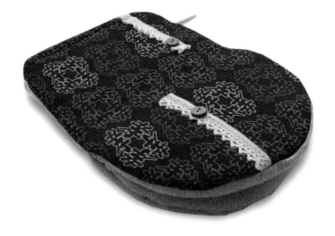

참고문헌

· 강신혁 (2002), 국내 영화 타이틀 로고타입의 캘리그래피에 관한 연구, 경희대학교 대학원 석사학위논문.
· 권오정 (1997), 텍스타일 디자인의 이론과 실제, 서울: 미진사.
· 권은주 (2010), 明淸代, 전각(篆刻)예술의 조형성 연구, 충북대학교 교육대학원 미술교육전공 석사학위논문.
· 김병옥 (2003), 동양적 캘리그래피 기법의 특성과 활용에 관한 연구, 디자인학 연구, 통권 54호, 16(4).
· 김선영(2010), "광양매화축제를 기반으로 한 패션문화상품 디자인개발연구", 복식 60(4).
· 김성조(1995), 효제 문자문 연구 : 회화양식적 특성을 중심으로, 영남대 교육대학원 석사학위논문, p.31.
· 김은정 (2010), 자청비 설화의 스토리텔링 연구 – 이명인과 김달님의 작품을 중심으로-, 석사학위청구논문, 제주대학교 교육대학원 교육학과, p. 4
· 김종기 (1993), 篆刻 造形性과 落款으로 表現된 美意識 考察, 한남대학교 대학원 미술학과 석사학위논문.
· 김종태, 김지아, 김지윤 (2004), 자수문양의 종류와 상징성 – 국립민속박물관 소장품을 중심으로-, 서울 : 국립민속박물관, 한국문화콘텐츠진흥원.
· 김지수 (2009), 재미있는 민화속의 문양이야기-의미와 상징편-, 서울:한지이야기, p. 27
· 김지현, 간호섭 (2009), 동북아시아지역의 전통문양을 응용한 패션디자인 연구, 복식 Vol.59(9), p. 3
· 김진우 (2002), Digital Contents @ HCI Lab. 영진.com. 변민주 (2010), 콘텐츠 디자인, 서울 : 커뮤니케이션북스, p. 22 재인용
· 김태곤, 최운식, 김진영 편저 (2009), 한국의 신화, 서울: 시인사, p. 15
· 김학성(1975), 로고타입 형에 의한 이미지 형성연구, 홍익대학교 석사학위논문.
· 김현선 (2000), 한국민화에 대하여, 서울 : 역락.
· 김현숙 (2009), 전각(篆刻)의 방원(方圓)에 관한 주역미학적연구(周易美學的研究), 동양철학연구, No.60.
· 김현숙 (2010), 文人篆刻의 美學的 研究, 성균관대학교 일반대학원 박사학위논문.

· 김화영 (2008), 齊白石 篆刻美 硏究, 성균관대학교 유학대학원, 석사학위논문.
· 남미숙 (2009), 전각의 조형성 고찰 및 지도 방안 연구, 한국교원대학교 교육대학원 석사학위논문.
· 남철균 편저 (2005), 문양의 의미, 서울:태학원, pp. 2-3
· 동아대학교박물관(편) (2010), 민화와 만나다, 서울 : 예맥.
· 라사라교육개발원 (1993), 어패럴 소재기획, 서울: 라사라패션정보.
· 류수현, 김민자 (2011), 현대패션에 나타난 그리스·로마 신화의 이미지와 상징해석 -뒤랑(G.Durand)의 '상상계 이미지들의 동위적 분류도'를 중심으로-, 복식, 61(2), p. 132
· 문은아(2002), "문화상품 산업화를 위한 디자인 기획방향에 관한 연구 -감성요소중심으로-", 한국디자인포럼 7.
· 문희숙(2002), 한국 전통 문양의 디자인에 의한 문화상품개발 -와당, 전돌·단청 문양 중심으로-, 경기논총 4().
· 민화대전집 (2002), 민화대전집 6, 대전 : 한일.
· 박경희 (2008), 절제의 미로 표현된 현대조각보 디자인, 이화여자대학교 디자인대학원 석사학위논문.
· 박선영 (2005), 캘리그래피(손멋글씨)의 조형적 표현과 활용에 관한 연구, 건국대학교 디자인대학원 시각정보디자인전공 석사학위논문, p. 52.
· 박영숙 (2001), 텍스타일 패턴디자인을 응용한 여성복디자인에 관한 연구, 계명대학교 디자인대학원, 석사학위논문.
· 박충의 (2003), 전각을 통한 주술적 기원과 생명성에 관한 연구 : 본인의 작품을 중심으로, 홍익대학교 미술대학원 석사학위논문.
· 박홍수 (1997), 篆刻藝術의 史的考察과 造形性에 關한 硏究 : 中國과 韓國을 中心으로, 조선대학교 대학원 순수미술학과 석사학위논문.
· 변민주 (2010), 콘텐츠 디자인, 서울: 커뮤니케이션북스, p. 23
· 부산박물관(편) (2007), 행복이 가득한 그림 민화, 부산 : 민족문화.
· 사사키 겐이치 저, 민주식 역 (2002), 미학사전, 서울: 동문선. 석사학위논문.
· 손미선 (2005), 작은 박물관 101곳, 서울: 김영사, p. 20

- 송태현 (2005), 상상력의 위대한 스승들, 서울: 살림, pp. 170-171
- 송태현 (2009), 신화와 문화콘텐츠 – 제주신화 '자청비'를 중심으로–, 인문과학연구 vol.22, 강원대학교 인문과학연구소, p. 133
- 신상옥 (1985), 서양복식사, 서울: 수학사.
- 신혜금 (2008), 제주신화 속 동식물 상징 읽기, 영주어문 제16집, p. 136
- 안상수, 한글타이포그래피와 서예의 상관관계에 대한 고찰, 디자인 논문집 2호.
- 안상수, 한재준 (1999), 한글디자인, 서울: 안그라픽스.
- 양진건 (1999), 그 섬에 유배된 사람들–제주도 유배인 열전, 서울: 문학과 지성사.
- 양진건 (2011), 제주 유배길에서 秋史를 만나다, 서울: 푸른 역사.
- 양희찬 (2011), 고시조에서의 형상화의 추상성과 구상성에 대한 연구, 우리어문연구, 39, 우리어문학회.
- 오수형 (2008), 한글의 조형성을 활용한 패턴디자인 교육 프로그램 개발에 관한 연구, 국민대학교 교육대학원 석사학위논문.
- 오희선, 이정우 (1996), 텍스타일 디자인, 서울: 교학연구사.
- 유장용 · 신승택 (2007), 민화문자도의 표현내용과 표현양식에 대한 고찰, 일러스트 레이션포름 vol 14
- 유장웅(1998), 한국전통민화 중 문자도에 관한 고찰–효제문자도를 중심으로–, 조선대학교대학원 석사학위논문.
- 유지상 (2006), 패턴 디자인의 소비자 감성 변화요인에 관한 연구, 홍익대학교 산업대학원 석사학위논문.
- 유홍준 (2002), 완당평전 2, 서울: 학고재.
- 윤열수 (2000), KOREAN ART BOOK 민화Ⅰ, 서울 : 예경.
- 윤열수 (2009), 민화이야기, 서울 : 디자인하우스.
- 윤열수 (2010), 꿈꾸는 우리 민화, 경기 : 보림.
- 윤영미 (2011), 齊白石 繪畵와 篆刻의 造形觀 研究, 경기대학교 미술·디자인대학원 석사학위논문.
- 이경희 (1999), 디자이너를 위한 모던 텍스타일 디자인, 서울: 창지사.
- 이길원 (2012), 篆刻藝術의 審美意識에 關한 研究, 대전대학교 일반대학원 서예학과 박사학위논문.

- 이명구 (2004). 조선후기 효제문자도와 지방적 조형특성 연구
- 이명구 (2005). 동양의 타이포그래피 문자도, 서울 : Leedia.
- 이명환 (2012). 한글 篆刻의 變遷과 造形性, 원광대학교 동양학대학원 석사학위논문.
- 이미석 (2008). 전통 색동이미지를 응용한 문화상품개발에 관한 연구, 복식, 59(2).
- 이미석 외 (2004). 고구려 고분벽화 문양과 침선소품개발에 관한 연구, 복식 54(6).
- 이선화 (1991). 텍스타일디자인, 서울: 미진사.
- 이수철, 엄경희 (1997). 텍스타일디자인입문, 서울: 조형사.
- 이승환 (2000). 篆刻의 造形性에 관한 研究 : 齊白石 印面의 章法을 중심으로, 계명대학교 교육대학원 미술교육전공 석사학위논문.
- 이신우 (1997). 디자인 사전, 서울: 안그라픽스.
- 이예진 (2006). 캘리그래피 표현과 조형성에 관한 연구-국내 단행본 베스트셀러 표지를 중심으로, 서울산업대학교 IT디자인대학원 석사학위논문.
- 이재인 (2001). 한국문학인인장, 서울: 도서출판 미술문화.
- 이혜진 (2009). 섬유디자인의 감성적 패턴연구, 목원대학교 대학원 디자인학과 석사학위논문.
- 이호순 (2004). 추사(秋史) 김정희의 시, 서, 화 연구-제주도 유배시기를 중심으로, 현대미술연구소논문집(7).
- 이호순 (2005). 추사 김정희의 문인화 연구-제주도 유배시기를 중심으로, 경희대학교 교육대학원 석사학위논문.
- 임영주 (2011). 한국의 전통문양, 서울:대원사, pp. 77-78
- 임현주 외 (2010). 조선시대 배자류를 활용한 문화상품 개발, 복식. 60(3).
- 임현주 외(2010). 조선시대 배자류를 활용한 문화상품 개발, 복식 60(3).
- 장원식 (1997). 서예와 인격도야의 상관성에 관한 연구, 원광대학교대학원 석사학위논문.
- 장주근 (2001). 제주도 무속과 서사무가, 서울: 도서출판 역락, p. 15
- 장현주 외(2013). 문화원형을 활용한 패션상품개발을 위한 조형성 분석 -민화 효제문자도를 중심으로-, 한국디자인포럼.
- 전은자 (2010). 제주도 효제문자도 연구, 탐라문화, vol. 36
- 정병례 (2000). 삶, 아름다운 얼굴, 서울: 선.

· 정병모 (2009). 민화에 나타난 색채의 원리와 실제. 한국민화 몽골이 붉은 영웅 한국민화를 만나다. 서울 : 가회박물관.
· 정병모 (2009). 민화에 나타난 색채의 원리와 실제. 몽골이 붉은 영웅 한국민화를 만나다. 한국민화, 서울 : 가회박물관
· 정병모 (2011). (무명화가들의 반란) 민화. 서울 : 다할미디어
· 정병모 (2012). 민화, 가장 대중적인 그리고 한국적인, 돌베개, pp.115-118.
· 정원일 (1993). 현대 그라픽디자인에서의 캘리그래피적 표현과 조형적 특징에 관한 연구, 홍익대 석사학위논문.
· 정은진 (1994).민화의 조형적 재구성을 통한 한국의 이미지포스터 디자인에 관한 연구, 서울대학교 대학원 석사학위논문.
· 정탁영 (1982), 篆刻의 造形美 : 穀線과 關聯한 小考, 경희대학교 교육대학원 석사학위논문.
· 정흥균 (2011), 영화 타이틀 로고타입의 캘리그래피 표현연구, 기초조형학연구, 12(4).
· 조동일 (1997), 동아시아 구비서사시의 양상과 변천, 서울 : 문학과 지성사, p. 48
· 조성주 (2002), 전각실습, 서울 : 도서출판 여송.
· 조수현 외 3인 (2001), 서예의 이해, 서울 : 이화문화출판사.
· 조효숙 (2010), 전통복식 문화원형 콘텐츠의 디지털 활용현황과 제언, 복식, 60(6).
· 조효숙, 임현주 (2010), 전통복식 문화원형 콘텐츠의 디지털 활용 현황과 제언, 복식, 60(6), p. 93
· 차임선 (2008), 텍스타일 디자인, 서울 : 예경, p. 73
· 천진기 (2001), 한국 띠동물의 상징체계 연구, 중앙대학교 대학원 박사학위청구논문, p. 217
· 천진기 (2002), 동물민속(動物民俗) 연구 시론(試論), 동아시아고대학 제 5집, p. 124
· 최강곤 (1987), 篆刻의 藝術性에 對한 考察, 전주대학교 대학원 미술학과 석사학위 논문.
· 최순우 (1994), 무량수전 배흘림기둥에 기대서서, 서울 : 학고방.
· 최완수 (1985), 秋史實記 – 그 波瀾의 生涯와 藝術, 한국의 미 17.
· 최종현 (2004), 한국영화 타이틀로고의 시각적 유희 표현에 관한 연구, 단국대학교 디자인대학원 석사학위논문.

· 최지윤 (1988), 한글 전각의 조형성에 관한 연구, 경희대학교 교육대학원 미술교육전공 석사학위논문.
· 최홍일 (2002), 분청사기 기법을 이용한 도자전각 조형연구, 중부대학교 산업과학대 학원
· 한보환 (1995), 민화를 소재로 한 한국이미지 포스터에 대한 연구 – 현대적 현기법을 중심으로, 서울대학교 대학원 석사학위논문.
· 허남춘 (2011), 제주도 본풀이와 주변신화 11집, 서울: 보고사, pp. 23-24
· 허회태 (2008), 명언명시로 감상하는 전각예술, 서울: 도서출판 아름나무.
· 현용준 (2005), 제주도 신화, 서울: 서문당, p. 3
· 황은영 (2002), 조선시대 길상어문을 응용한 현대 복식 디자인 연구, 이화여대 석사 학위논문
· David A. lauer 저, 이대일 역 (2002), 조형의 원리, 서울: 미진사.
· Georges Jean 저, 이종인 역 (1995), 문자의 역사, 서울: 시공사.
· Gillian Walkling (1989), Upholstery Styles, New York: Nostrand Reinhold.
· Hiroko Watanabe(1985), TEXTILE AND SPACE, 일본 다마미술대학 연구기록.
· Hong Anna Rutt (1957), Home Furnishing, New York: John Wiley and son, inc.,
· JAGDA교육위원회 편찬, 김상락·강화선 공역 (1995), VISUAL DESIGN Volume 2, 서울: 아트북.
· Jerome Peignot (1983), CALLIGRAPHIE, Paris:J acques Damase Rditeur.
· Jowee Store (1974), Textile Printing, London: Thames & Hudson Ltd.,
· K.Slater (1985), HUMAN COMFORT, Thomas Springfield Ⅲ, USA.
· Mechael Beaumont 저/김주성 편역 (1993), Typofraphy & Color, 서울: 도서출판 예경.
· Michalel Beaumont 저, 김주성 역 (1993), Typofraphy & Color, 서울: 예경출판사.
· Proctor, Richard M (1990), 패턴 디자인의 원리(Principles of pattern design, Dover Publications.
· Proctor, Richard M (1990), 패턴 디자인의 원리(Principles of pattern design, Dover Publications.
· Robert Massin 저, 김창식 역 (1994), 글자와 이미지, 서울: 미진사.

· Robert Massin 저, 김창식 역 (1994), 글자와 이미지, 서울: 미진사.
· Rudolf-Arnheim 저, 김춘일 편 (1981), Art and Visual Perception, 서울: 흥성사.
· Steven Heller 저, 강현주 역 (2001), 디자이너 세상을 읽고 문화를 움직인다, 서울: 안그라픽스.
· Stuart Robinson (1969), A History of Printed Textiles, Massachusettes: The M. I. T Press
· Wucius Wong 저, 최길렬 역 (1994), 디자인과 형태론(Principles of Form and Design), 서울: 국제.

문양 콘텐츠 소품집

2014년 2월 21일 초판 1쇄 펴냄

지은이　　**장애란·장현주**
펴낸이　　**허향진**
펴낸곳　　**제주대학교출판부**

등록　　1984년 7월 9일 제주시 제9호
주소　　(690-756) 제주특별자치도 제주시 제주대학로 102
전화　　064-754-2275
팩스　　064-702-0549
　　　　http://press.jejunu.ac.kr

제작　　디자인도도
주소　　제주특별자치도 제주시 선반로 91-3
전화　　064-758-7170

ISBN 978-89-5971-097-3　93600

이 도서의 국립중앙박물관 출판시도서목록(CIP)은
서지정보유통지원시스템 홈페이지(http://seoji.nl.go.kr)와
국가자료공동목록시스템(http://www.nl.go.kr/kolisnet)에서
이용하실 수 있습니다. (CIP제어번호 : CIP2014004500)